二维设计基础

主 编 胡 晶 王海文 宋盈滨
副主编 何雨清 汪 伟 李 婧

高等院校艺术学门类
"十四五"规划教材

A R T D E S I G N

华中科技大学出版社
http://www.hustp.com
中国·武汉

内 容 简 介

本书包括以下内容：第一章总述(二维设计概述、二维设计的概念)，第二章二维平面设计的基本元素(基本元素——点、基本元素——线、基本元素——面、图形与空间、图形与肌理、图形与骨格、图形与构图)，第三章二维色彩设计(色彩的分类、色彩三要素、色彩的对比、色彩的调和)。

通过对二维设计基础的学习，读者可以发现美、感受美、表达美。二维设计基础既是一门理论课程，又是一门实践课程，对艺术创作和设计实践都有积极的影响。

《二维设计基础》课件(提取码 9twt)

图书在版编目(CIP)数据

二维设计基础/胡晶,王海文,宋盈滨主编. —武汉:华中科技大学出版社,2020.6(2024.8 重印)
高等院校艺术学门类"十四五"规划教材
ISBN 978-7-5680-6223-7

Ⅰ.①二… Ⅱ.①胡… ②王… ③宋… Ⅲ.①二维-艺术-设计-高等学校-教材 Ⅳ.①J06

中国版本图书馆 CIP 数据核字(2020)第 076767 号

二维设计基础　　　　　　　　　　　　　　　　　胡晶　王海文　宋盈滨　主编
Erwei Sheji Jichu

策划编辑：彭中军
责任编辑：史永霞
封面设计：优　优
责任监印：朱　玢
出版发行：华中科技大学出版社(中国·武汉)　　电话：(027)81321913
　　　　　武汉市东湖新技术开发区华工科技园　　邮编：430223
录　　排：华中科技大学惠友文印中心
印　　刷：武汉科源印刷设计有限公司
开　　本：880 mm×1230 mm　1/16
印　　张：8
字　　数：265 千字
版　　次：2024 年 8 月第 1 版第 3 次印刷
定　　价：59.00 元

本书若有印装质量问题，请向出版社营销中心调换
全国免费服务热线：400-6679-118　竭诚为您服务
版权所有　侵权必究

前言
Preface

在多年的沉浸式艺术学习中,无论是老师还是学生,都会切切实实地感受到二维设计基础理论知识对大家发现美、感受美、表达美的影响。或许在刚刚接触这门课时我们还不曾察觉其重要性,只把它当作一门可有可无的理论课,但当我们不断进行艺术创作和设计实践的时候,就会越来越有一种无形的意识在主导和支配着我们的审美。这就是二维设计基础在很久之前埋下的一颗小小的种子,悄悄成长起来的结果。

让这门课打开我们审美的窗户,请大家随本书一起来寻找二维设计的趣味,让它深植我们的审美意识中,期待将来的某一天它悄悄地出现在我们的作品中吧!

本教材的完成要感谢华中科技大学出版社彭中军编辑、中国地质大学向东文教授、湖北大学许开强教授、湖北大学杨高瑜主任、武汉工商学院王海文院长、武汉工商学院宋盈滨主任、长江大学何雨清老师、武汉工商学院汪伟老师、武汉工程科技学院李婧老师。本教材中的练习图片由湖北大学1802班和1805班的同学们绘制。感谢大家在本教材的出版过程中给予的指导和付出!

<div style="text-align: right;">
编 者

2020年4月于黄家湖畔
</div>

目录
Contents

第一章　总述 　／1
　　第一节　二维设计概述 　／2
　　第二节　二维设计的概念 　／4

第二章　二维平面设计的基本元素 　／14
　　第一节　基本元素——点 　／15
　　第二节　基本元素——线 　／32
　　第三节　基本元素——面 　／48
　　第四节　图形与空间 　／64
　　第五节　图形与肌理 　／69
　　第六节　图形与骨格 　／74
　　第七节　图形与构图 　／80

第三章　二维色彩设计 　／91
　　第一节　色彩的分类 　／92
　　第二节　色彩三要素 　／96
　　第三节　色彩的对比 　／102
　　第四节　色彩的调和 　／113

参考文献 　／124

Erwei Sheji Jichu

第一章
总 述

> **教学目的**

掌握二维设计的基本概念,从艺术、形式、设计这三个角度综合理解二维设计,了解二维设计发展的历程以及具有代表性的二维设计作品,理解二维设计所起到的作用。

> **教学要求及难点**

阅读有关二维设计的理论,并掌握二维设计的概念。

第一节
二维设计概述

二维设计的起点和终点均是艺术。艺术是人们把握现实世界的一种方式,艺术活动是人们以直觉的、整体的方式把握客观对象,并在此基础上以象征性符号的形式创造某种艺术形象的精神性实践活动。它最终以艺术品的形式出现,这种艺术品既有艺术家对客观世界的认识,也有艺术家本人的情感、理想和价值观等主体性因素,它是一种精神产品。

一、艺术角度的二维设计

1. 原始艺术中的二维设计

原始人钻木取火、凿石为器,使用天然的矿土作为颜料在岩壁上书写、绘画,这些发自内心的活动有着朴素的天然美感。当人类的社会活动越来越复杂时,人们对审美活动的要求也越来越高,艺术设计的表达方式就不仅限于"唯美"。如果说原始人的绘画和造物是一种直白的表达,那么艺术家的作品应该包含更多的理性和筹划,视觉艺术的创造性表现为对新的形态构造的理解与追求。(见图 1.1)

2. 建筑艺术中的二维设计

卢克索古迹中最引人注目的是尼罗河东岸的卡纳克神庙。卡纳克神庙拥有世界上最大的圆柱厅,占地约 5000 平方米。内有 134 根柱子,分 16 行排列,中央两排柱子较为高大,每根高达 21 米,直径 3.57 米。柱头是绽开的纸草花形,上可站 100 人。柱、天花板、梁、墙面上刻满象形文字和浮雕,记载神庙的历史和供奉的神明以及重大历史事件。门楼和圆柱厅的圆柱上刻有丰富的浮雕,并饰有彩绘,内容有的关于宗教的故事情节,有的关于国王的丰功伟业,在这些浮雕旁都附有铭文。对于研究古埃及的历史文化而言,卡纳克神庙是重要的考古遗迹。(见图 1.2)

二、形式角度的二维设计

从形式角度来看,存在于自然界的任何一个事物,都有其外形表现,而外形最终的表现语言与二维设计

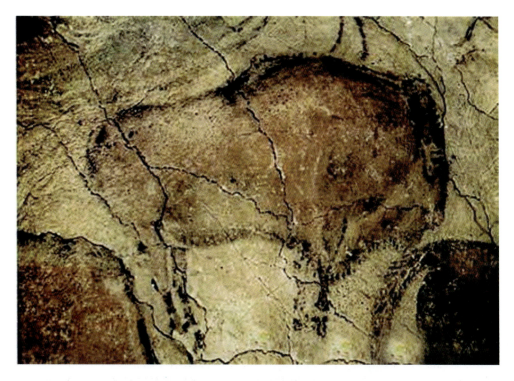

图1.1　阿尔塔米拉洞穴壁画

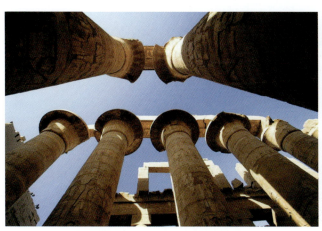

图1.2　卡纳克神庙

是分不开的。二维设计同时包括事物的组织结构和表现方式,是内容和表象的总和。

法国圣丹尼大教堂是一座哥特式教堂,位于巴黎大区内。玫瑰花窗与建有尖形交叉拱肋的拱顶使建筑沉浸在一片缤纷的光影之中。这个世界著名的哥特式教堂建筑能充分地说明"形式"感,这种"形式"感是二维设计的重点。(见图1.3)

三、设计角度的二维设计

从设计角度而言,二维设计是诞生于生活、衍生于造物、美化于功能的创造性活动。设计本身具有诗意,我们通过二维设计来表达设计意图,利用各类二维设计语言从设计产品的使用功能、装饰功能出发,完善产品的组织结构和表现方式,最终完成设计这一创造性活动。

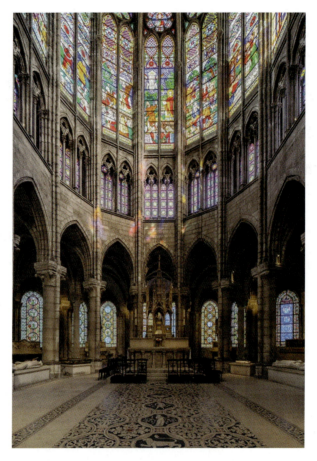

图 1.3　法国圣丹尼大教堂

第二节
二维设计的概念

二维设计包括二维平面设计和二维色彩设计。二维设计就是利用图形在二维媒介上进行构图和设计。在构图时,要体现视觉美的构图法则,遵循力学原理,并根据图形的形态、色彩、肌理进行精心编排,让观者得到美的享受。

一、二维设计的学习目的

1. 了解构图法则

通过二维设计基础的学习,进行由基本元素展开的构图练习,通过练习把握基本元素在平面中的位置及与空间和面积的关系,把握及运用基本元素的图与底关系,同时掌握对一个基本元素展开并将其组合成新的形态的技能。

2. 掌握解构重构

通过二维设计基础的学习,掌握解构重构的原理及方法,通过相关练习掌握将基本元素解构并还原成原始单位的技巧,培养将原始单位重新组合构成全新的二维图形的能力。

3. 扩展抽象思维

通过二维设计基础的学习,运用基本元素等抽象材料进行抽象思维扩展练习,培养抽象思维能力、空间立体思维能力、色彩构成思维能力、工艺手工制作能力。

4. 培养创新意识

通过二维设计基础的学习,培养思维能力和创造能力。二维设计中创新意识的培养需要多观察、多分析且两者并重。创造性思维是审美力的体现,要通过强化综合实践训练来实现。

二、二维设计的历史

中国拥有的悠久历史和灿烂文化,一直是每一个中国人的骄傲和自豪。在上下五千年漫长的历史长河中,我们的祖先为我们留下了数不尽的精神财富和物质财富,其中包括各种精美的器具,这些器具上的二维设计让人叹为观止。比如半坡彩陶漩涡纹双耳壶、涡纹双耳四系彩陶罐(有"彩陶之王"的美誉),以及青铜花瓶等,均是我国二维设计的典型代表作品,也为我们现代设计提供了大量的设计思路和灵感。(见图1.4)

图1.4 古代精美器具的二维设计

三、什么是二维设计

二维设计是现代设计领域中造型研究的基础,是研究形态构造规律的一种主要方法,是相对于模仿的一种创造性活动。

1. 二维设计的含义

二维设计是一种造型概念,是将不同或相同的形态单元组合成新的形态形象,赋予其新的视觉感受的过程。(见图1.5)

二维设计是将不同的视觉基本元素,按照形式美的法则与力学的原理,在平面上组合成所需要的图案,

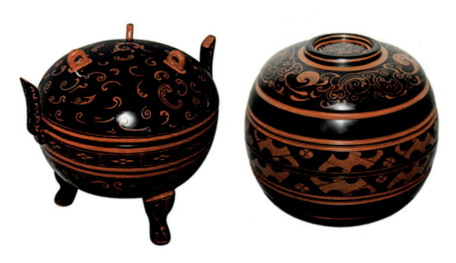

图 1.5　仿制汉代漆器作品

以将其运用于所需要的各类设计中,即在设计中按照形式美的法则重新定义视觉元素并对其再次"搭配",形成新的符合需求的图形,创造出合理的新形态、新形象。(见图 1.6 和图 1.7)

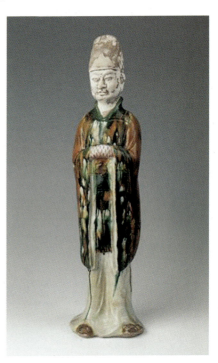

图 1.6　清代漆器剔彩万寿无疆圆盖盒　　　　图 1.7　唐三彩——文官俑

2. 二维设计的特点

二维设计是设计的基础。二维设计主要是运用点、线、面和律动组成结构严谨、富有极强的抽象性和形式感且具有多方面的实用特点的设计作品。(见图 1.8)

与具象表现形式相比较,它更具有广泛性。二维设计所表现的立体空间感,并非实在的三维空间,而仅仅是图形对人的视觉引导作用所形成的幻觉空间。(见图 1.9)

二维设计是以理性和逻辑推理来创造形象,研究形象与形象之间排列的方法,是理性与感性相结合的产物。

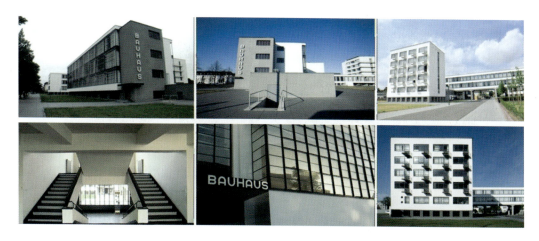

图 1.8　包豪斯设计学院校舍

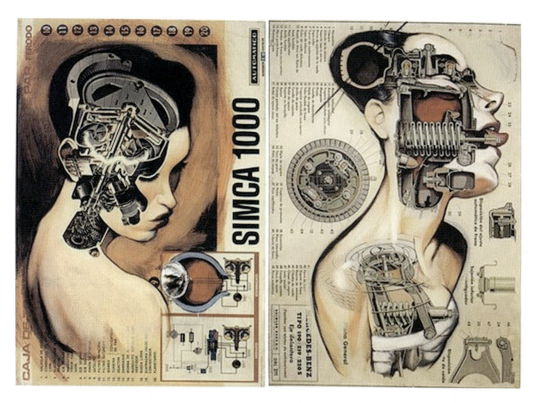

图 1.9　达达主义风格海报

3. 二维设计的主要任务

将二维设计作为设计基础,始于1919年德国包豪斯设计学院,其后二维设计应用于设计的各个领域,如服装、装潢、室内设计、造型设计、建筑、绘画等。学习二维设计,可加深对形与形之间关系的理解,培养组织形、创造形的能力。

二维设计是在实际设计创作之前必须要学会运用的视觉艺术语言。它的主要任务包括进行视觉方面的创造,了解造型观念,熟练运用各种构成技巧和表现方法,树立正确的审美观,提升美的修养,提高创作和造型能力,活跃构思。(见图1.10至图1.12)

图 1.10　包豪斯风格海报

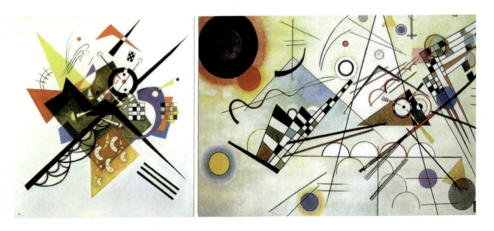

图 1.11　康定斯基作品

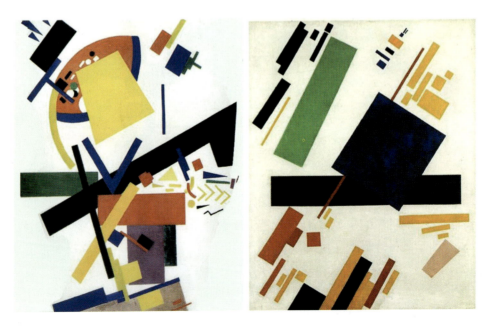

图 1.12　马列维奇作品

四、二维设计在现代设计中的应用

二维设计在现代设计中的应用范围较广,主要运用于视觉传达专业、环境设计专业、园林景观专业以及摄影动漫专业中。在这些专业中,二维设计体现在标志设计、界面设计、包装设计、服装设计、室内软装设计、产品设计等具体的设计方向中。(见图1.13至图1.17)

图1.13　二维设计在标志设计中的应用

图1.14　二维设计在产品包装设计中的应用

图1.15　二维设计在服装设计中的应用

图 1.16 二维设计在室内软装设计中的应用

图 1.17 二维设计在产品设计中的应用

五、二维设计的材料与工具

要完成一幅好的二维平面设计作品,离不开合适的材料和工具。传统的二维平面设计教学中大多选用纸张和颜料来完成。根据作品表现的内容和形式不同,纸张和画笔会有所区别。(见图1.18)

描绘用具:毛笔、毛刷、铅笔、钢笔、蜡笔、粉彩笔、炭精笔、针管笔等。

尺类:直尺、丁字尺、三角板、曲线板、圆规等。

计测用具:比例尺等。

喷画用具:喷枪装置等。

精密仪器:相机、荧光屏等。

图1.18 工具图示

刀削工具:剪刀、美工刀、锉刀、研磨机等其他工艺机器。

挖洞工具:锥子、打孔机、穿孔器等。

练 习 题

1. 题目:写实图形抽象化练习。

2. 理论:

具象图形——形象真实、直观的视觉元素。

抽象图形——没有写实属性的非具象的视觉元素。

3. 要求:观察某一物体,挖掘其视觉特征,寻找其视觉元素,并用平面图形的方式记录,通过对具象物体的视觉解剖,提炼物象的构成元素,分6个阶段的形状渐变,创造出新的二维视觉形态,并以黑白和点、线、面的形式表现出来。

4. 规格:如图1.19所示。

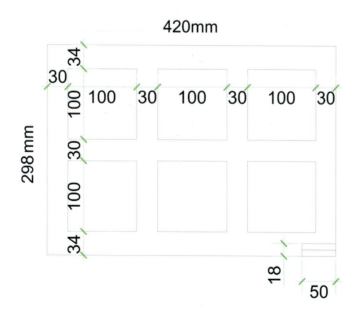

图1.19 写实图形抽象化练习规格(单位:mm)

5. 作品范例:如图1.20所示。

6. 学生习作:如图1.21至图1.24所示。

图 1.20　写实图形抽象化练习作品范例

图 1.21　写实图形抽象化练习学生习作（一）

图 1.22　写实图形抽象化练习学生习作（二）

图1.23 写实图形抽象化练习学生习作(三)

图1.24 写实图形抽象化练习学生习作(四)

Erwei Sheji Jichu

第二章
二维平面设计的基本元素

二维平面设计的基本元素　第二章

> **教 学 目 的**

二维平面设计作品中的形象都是由点、线、面等基本元素构成的。理解如何将点、线、面等具象与抽象的形态按照美的形式法则与一定的秩序进行分解、组合,创作出新的视觉传达画面;掌握点、线、面的基础知识并深入了解点、线、面之间的关系与表现规律,以及图形与空间、肌理、骨格、构图的定义及表达。

> **教 学 要 求 及 难 点**

理解并掌握点、线、面基本元素,以及空间、肌理、骨格、构图的表达。

第一节
基本元素——点

　　物体在三维坐标系中,总是以一定体积占据空间的形式表示它的存在。这个体积的外观,我们通常称为"形态"。将形态分解,从各个二维平面的角度去观察,看到的就是物体在这些观察平面上所表现出来的"形状",比如长方形、正方形、圆形、不规则的图形等。二维平面设计就是通过研究这些图形,来分析构图的内在规律和法则。

　　通过研究,人们发现,无论多复杂的形状,最终都可以归结到最基本、最抽象的三种元素,即点、线、面,它们是一切构图的起点和基础。

一、点的定义

　　说起点,人们首先会想到芝麻、绿豆等小的物体,还有一颗糖、一枚硬币、一颗扣子等。点作为三种构图基本元素之一,最显著的特点便是具有强烈的"聚集性",体现在视觉上,便是物体的"小"。我们平时生活的空间中存在着许许多多的点,这些点可能并不起眼,但却有着别样的二维美感。(见图2.1至图2.6)

图2.1　小而美的点

15

图 2.2　生活中的点

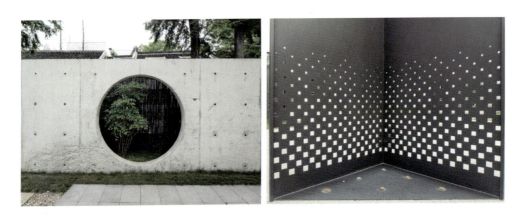

图 2.3　空间中的点(一)

图 2.4　空间中的点(二)

图 2.5　空间中的点(三)

图 2.6　空间中的点(四)

二、点的形态要素

　　点在几何学上只有位置,没有面积。点是最原生的造型要素,点的移动可形成线。我们无法来定义点的面积大小。大海中的一艘船是点,天空中的星星是点,远山上的树也是点。点的形态各异,理想的点为圆点,它具有位置与大小的属性。还有三角形或多边形以及其他不规则的点。相对而言,空间中的点越小,其越具有点的特性。点的连续排列,距离越近,便越具备线的特性;点向四周有序扩散便形成面,距离越近,面的特性越显著。点的等距排列,会形成有秩序的美感,如大小渐变的排列是具有动感和深度感的构成形式。(见图 2.7 至图 2.9)

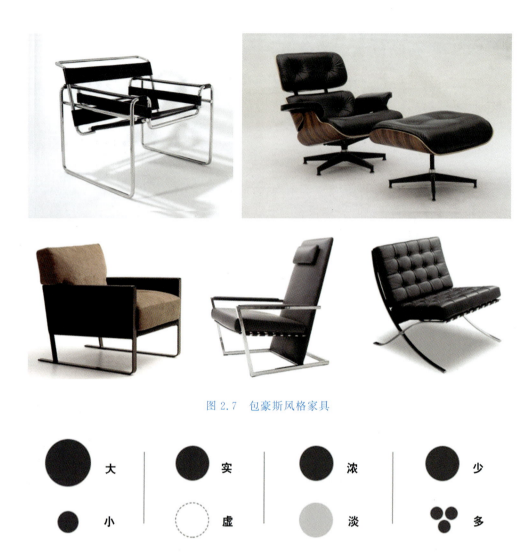

图 2.7 包豪斯风格家具

图 2.8 点的形态特征

图 2.9 点的形态要素构成

在几何学中,点不具有大小,只具有位置,但在造型上,点如果没有形,便无法进行视觉的表现,所以点必须具有大小。当然,点也应具有面积,具有形态。(见图 2.10)

1. 等点图形

等点图形就是由形状、大小相同的点构成的一个画面。(见图 2.11)

18 世纪印象主义"点彩派"画家修拉的作品中,使用了大小相近的纯红、纯绿等纯色点,它们组成了在当

图 2.10　点的形态练习（杜聿辉、李雨荷作品）

时尤其特别的风景画和人物画。德国包豪斯设计学院时期的康定斯基，对点的诠释更加丰富，他从全新的角度表达点，尤其是在现代设计中大量使用了等点图形，使等点图形被大众所认知和接受。

图 2.11　等点图形练习（湖北大学艺术学院 1805 班学生作品）

2. 差点图形

差点图形就是由形状、大小不同的点构成的一个画面。

差点图形与等点图形的区别就在于画面中所使用的点大小不同、形状不同，通过排列组合，形成具有丰富变化、个性与特点极强、张力更强的画面。差点图形最大的特点是具有运动感。画面中的点根据大小秩序的不同进行排列而产生了方向感，它们由于排列的疏密程度不同而产生了规律的动感。（见图 2.12 和图 2.13）

3. 网点图形

网点图形就是由各种不规则的点按同一规律间歇重复、增加或减少而构成的一个画面。

网点图形起源于胶版印刷机的应用。网点图形具有秩序组合、富于肌理感的特点，体现了理性与感性的结合。网点图形在现代设计中被广泛使用，用以表现变化着的时空中的概念与形象。其表现方式逐渐成熟，特别是随着计算机技术的广泛应用，使用计算机软件绘制网点图形显得更为方便、快捷，并从新的意义上提高和丰富了网点图形的内涵与外延。（见图 2.14）

图 2.12　差点图形练习（湖北大学艺术学院 1805 班学生作品）

图 2.13　差点图形（计算机表现）

图 2.14　网点图形

练 习 题

1. 题目：点的练习。
2. 理论：
等点图形——由形状、大小相同的点构成一个画面。
差点图形——由形状、大小不同的点构成一个画面。

网点图形——由各种不规则的点按同一规律间歇重复、增加或减少而构成一个画面。

3.要求:对相同或不同的点进行规则的或不规则的、不同表现效果的、不同组合的尝试,运用互不相同的表现手法。

(1)数量:12张(10 cm×10 cm)。

(2)设计范围控制在1~3个单色,以黑白为主色调。

(3)材料、形式、创作手法不限,可以拼贴、拓印。

4.规格:如图2.15所示。

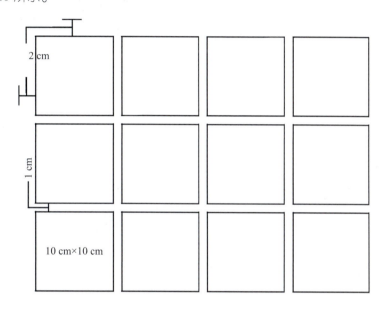

图2.15 点的练习规格

5.作品范例:如图2.16至图2.18所示。

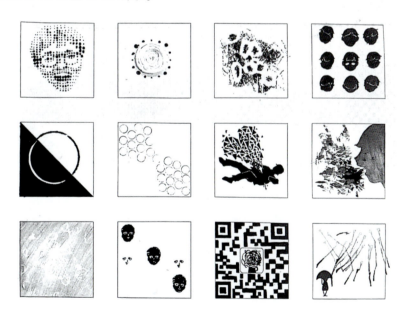

图2.16 点的练习作品范例(一)(湖北大学艺术学院1805班学生作品)

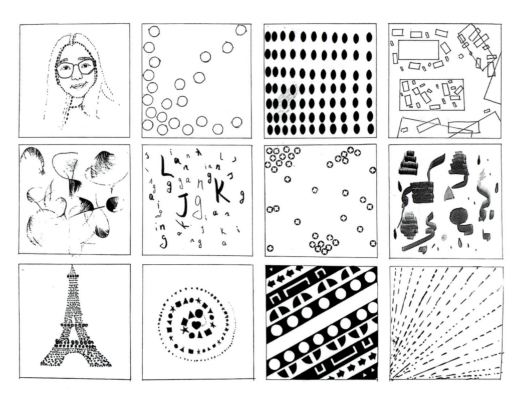

图 2.17 点的练习作品范例(二)(湖北大学艺术学院 1805 班学生作品)

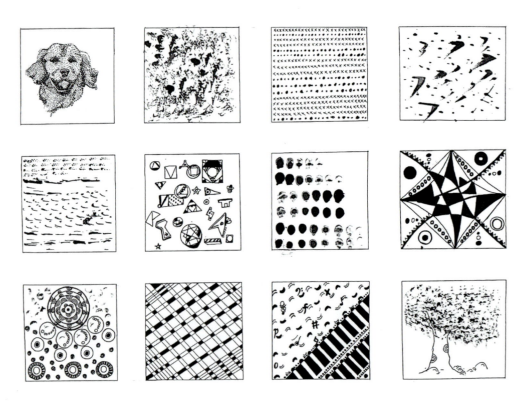

图 2.18 点的练习作品范例(三)(湖北大学艺术学院 1805 班学生作品)

6.学生习作:如图 2.19 所示。

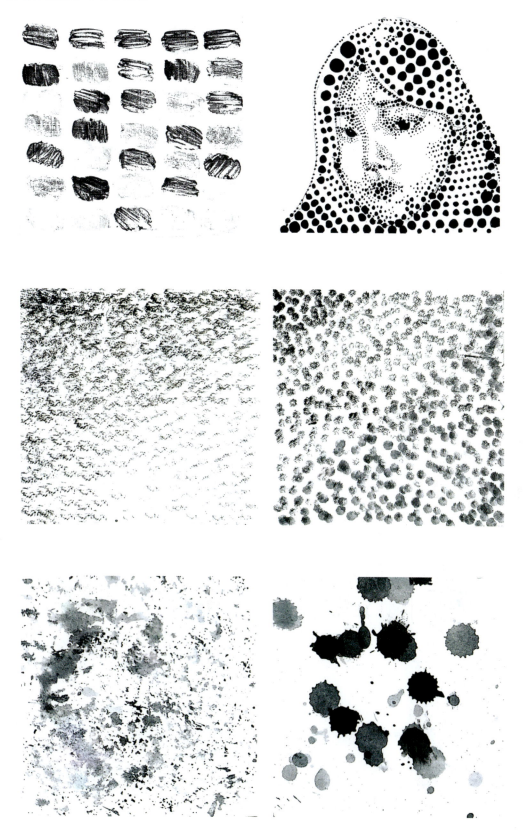

图 2.19　点的构成学生习作

续图 2.19

续图 2.19

续图 2.19

续图 2.19

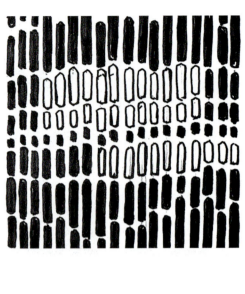

续图 2.19

二维平面设计的基本元素　　第二章

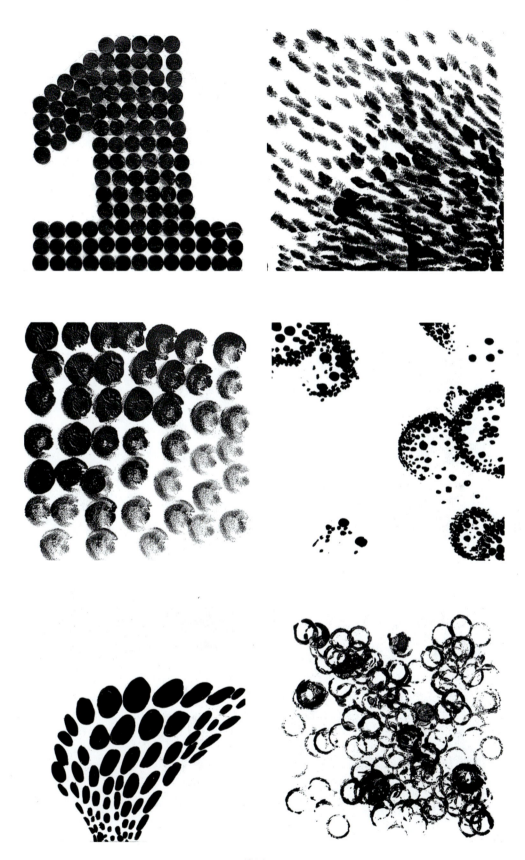

续图 2.19

续图 2.19

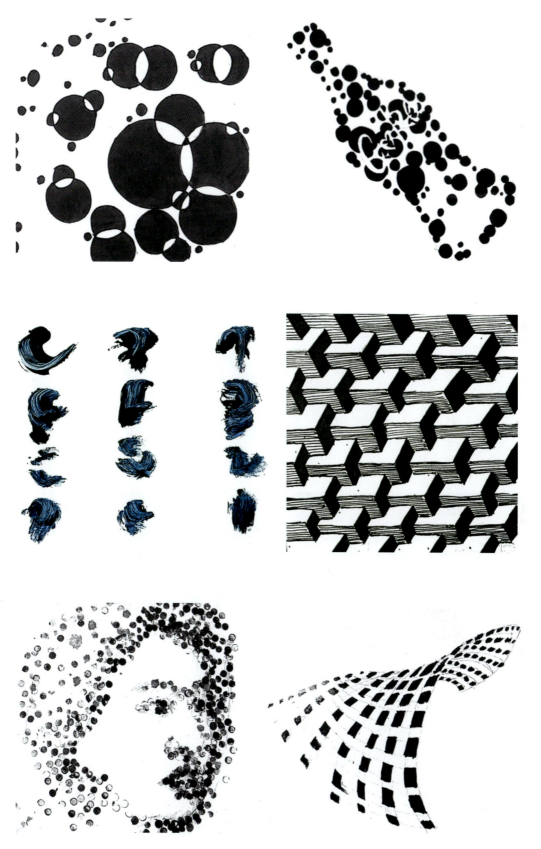

续图 2.19

第二节
基本元素——线

一、线的定义

　　线是点的运动轨迹,是面的边缘,也是面与面的交界。在几何学里线只有位置和长度,不具有宽度和厚度,但在二维平面设计中,线的宽度也是非常重要的因素,宽度的改变可能会改变线的特征和个性。(见图2.20至图2.35)

图2.20　自然界中的线

图2.21　生活中的线

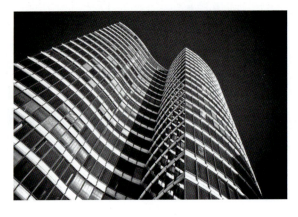

图2.22　建筑设计中的线

图 2.23　室内设计中的线

图 2.24　工业设计中的线

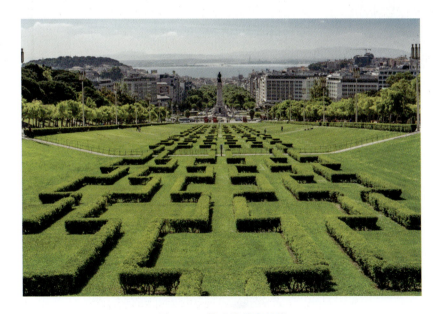

图 2.25　景观设计中的线

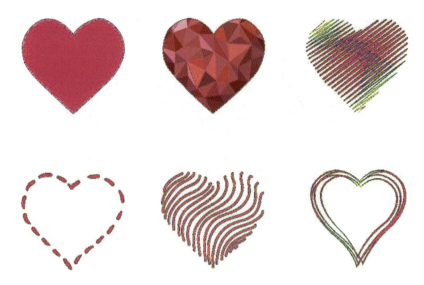

图 2.26 图形设计中的线

图 2.27 包装设计中的线(一)

图 2.28 包装设计中的线(二)

图 2.29　产品设计中的线(一)

图 2.30　产品设计中的线(二)

图 2.31　工业造型中的线

二维设计基础

图 2.32　标志设计中的线（一）

图 2.33　标志设计中的线（二）

图 2.34　UI 设计中的线

图 2.35　海报设计中的线

二、线的形态要素

点通过连续的排列而形成线,线是一切面的边缘和面与面的边界。在几何学中,线是没有粗细的,只有长度和方向;在二维设计中,线在画面上有宽窄粗细的变化。线的种类有直线(交叉线、发射线、水平线、垂直线、斜线等)与曲线(波浪线、弧线、抛物线、双曲线、圆等)。二维设计中使用线来造型,线的设计地位十分重要。粗线有力,细线锐利。线的粗细可产生远近关系,线还有很强的方向性。垂直线有庄重、上升之感;水平线有静止、安宁之感;斜线有运动、速度之感;而曲线有自由流动、柔美之感。(见图 2.36 至图 2.38)

图2.36 线的张力表现

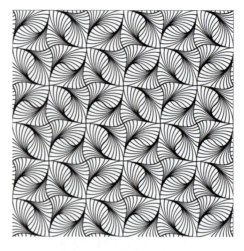
图2.37 线的运动感

图2.38 字母组合的线

极薄的平面互相接触时,其接触的地方便形成线,平面相交形成直线,曲面相交则形成曲线。线的构成要素是点,构成作品如图2.39所示。

1. 等线图形

等线图形是指粗细相等的线排列组合构成的二维设计图形。

等线图形有等直线、等曲线、放射线、倾斜线或黑白变换的等线。等线的排列、组合可以构成许多生活中存在的和意想不到的形象。将线按一定的规律排列,能使得线与线重复构成、组合出复杂新颖且具有意味的形象,甚至能组合成具有立体感的三维物形。(见图2.40)

2. 等差图形

等差图形是指粗细不同、不规则的线排列、组合构成的二维设计图形。

不同粗细与不同线条组合在一起,可以产生非常丰富的变化。等差图形在现代设计中被广泛应用,它不仅能表现物形的外轮廓和面的边缘,同时也能表现物形的结构、运动、节奏、空间等方面。(见图2.41)

图 2.39 线的构成要素——点

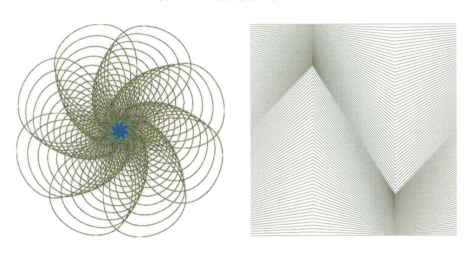

图 2.40 等线图形

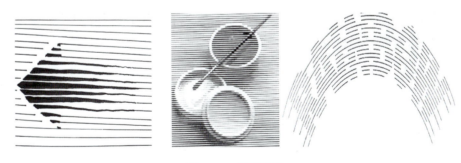

图 2.41 等差图形

3. 屏线图形

屏线图形是指线从一端到另一端,呈现继续变粗或变细的排列特征而构成的二维设计图形。

屏线图形的特点是线条排列体现了一种速度感、动感及节奏感。屏线图形在非常单纯化、简洁、明快的图形轮廓中,体现了黑、白、灰的明度变化及具有方向性的动感。(见图 2.42)

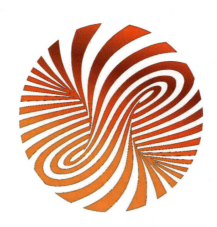

图 2.42 屏线图形

练 习 题

1.题目:线的练习。

2.理论:

等线图形——粗细相等的线排列组合构成的二维设计图形。

等差图形——粗细不同、不规则的线排列组合构成的二维设计图形。

屏线图形——线从一端到另一端,呈现继续变粗或变细的排列特征而构成的二维设计图形。

3.要求:对相同或不同的点进行规则的或不规则的、不同表现效果的、不同组合的尝试,运用互不相同的表现手法。

(1)数量:12 张(10 cm×10 cm)。

(2)设计范围控制在 1~3 个单色,以黑白为主色调。

(3)材料、形式、创作手法不限,可以拼贴、拓印。

4.规格:如图 2.43 所示。

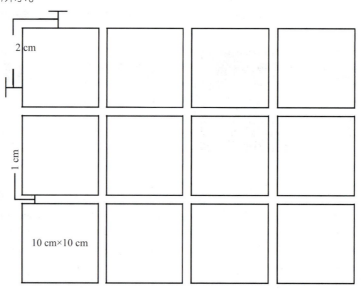

图 2.43 线的练习规格

5.作品范例:如图2.44和图2.45所示。

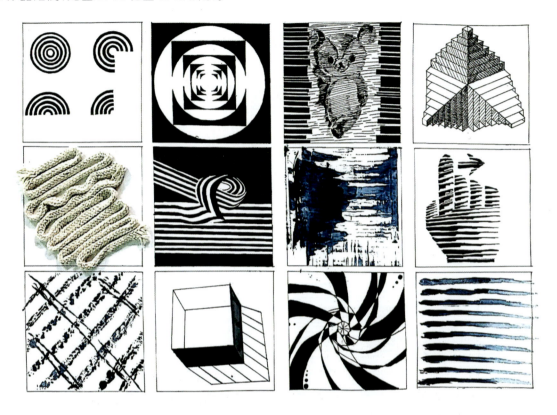

图2.44　线的练习作品范例(湖北大学艺术学院1805班虞航炜作品)

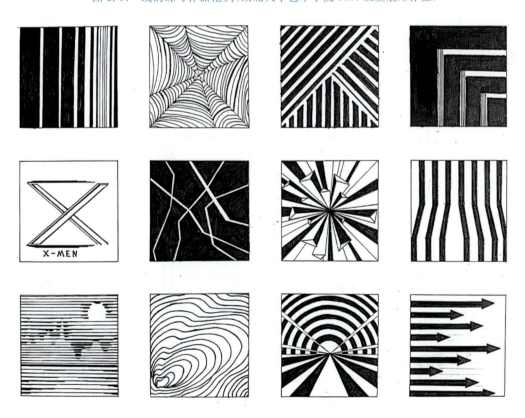

图2.45　线的练习作品范例(湖北大学艺术学院1805班夏欣蕊作品)

6.学生习作:如图 2.46 所示。

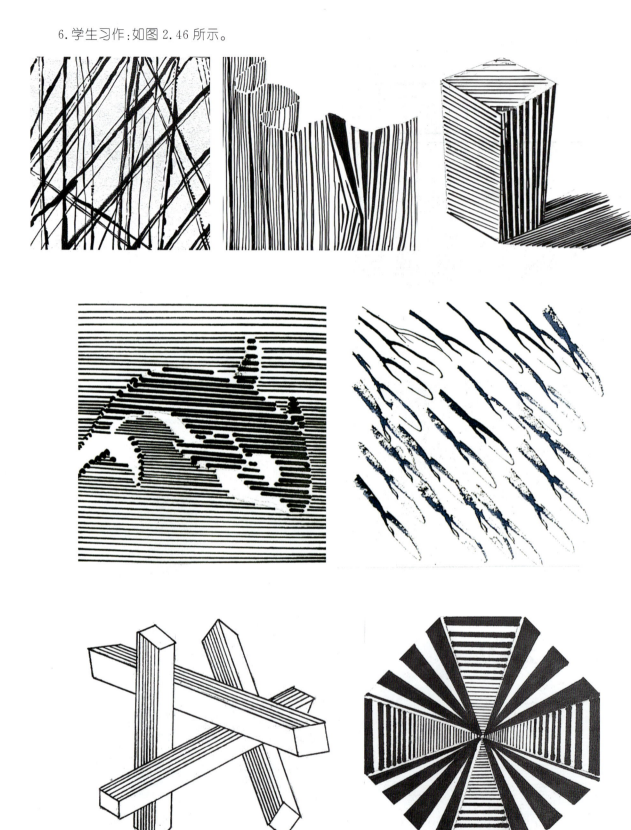

图 2.46 线的练习学生习作

续图 2.46

续图 2.46

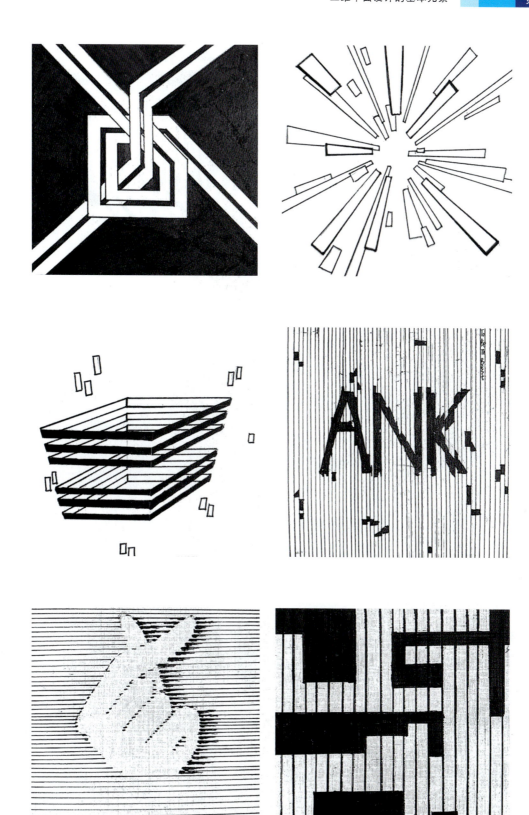

续图 2.46

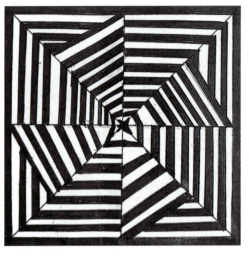
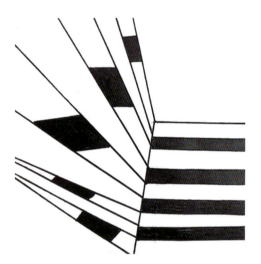
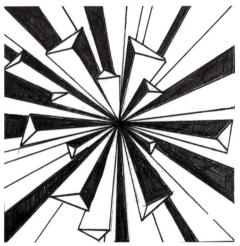
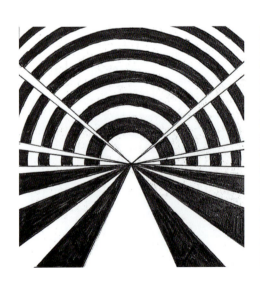

续图 2.46

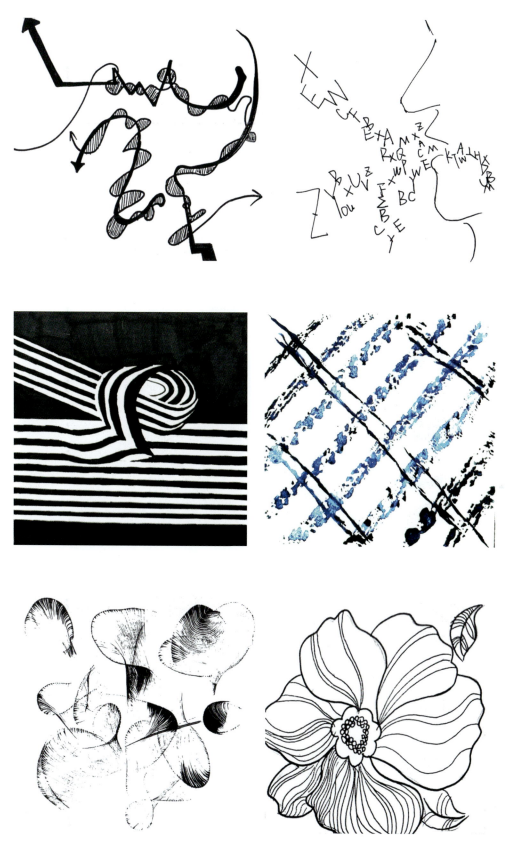

续图 2.46

第三节
基本元素——面

一、面的定义

三大基本元素中,面与点、线的关系:面是线移动的轨迹、点的聚集和膨胀,线的闭合或变宽都可以使其向面转化。所以,面是三个基本元素中最多变、最复杂的,它既有长度,也有宽度,不仅兼具点和线的各种特性,还有自己独特的属性。(见图2.47至图2.55)

图2.47　点与面

图2.48　线与面

图 2.49　点、线、面的关系(一)

图 2.50　点、线、面的关系(二)

图 2.51　建筑立面的块面

图 2.52　面的分割

图 2.53　界面设计中的面

图 2.54　自然界中的面

图 2.55　生活中的面

二、面的形态要素

从理论上来说,面是线围合轨迹的结果。面有长度与宽度,是一个实实在在的准"空间"。面分为实面和虚面。实面是指有明确形状的能实在看到的面;虚面是指不真实存在但能被我们感觉到的,由点、线密集而形成的面。面是构成图形的主要视觉元素。

1. 面的视觉特性

(1)由线包围而成的封闭形称为面,它有长度、宽度而无厚度。面的种类分为几何形、偶然形、有机形。(见图 2.56 至图 2.58)

(2)面是二维设计中的基本形。平面构成中,图形由一组重复的形或彼此有关联的形所构成,这些形称为基本形。基本形是一个最小的设计单位。(见图 2.59 至图 2.64)

图 2.56　几何形的面

图 2.57 偶然形的面

图 2.58 有机形的面

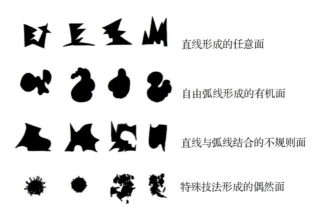

直线形成的任意面

自由弧线形成的有机面

直线与弧线结合的不规则面

特殊技法形成的偶然面

图 2.59 二维设计中的基本形

图 2.60　直线形成的任意面在标志设计中的运用

图 2.61　自由弧线形成的有机面在广告设计中的运用

图 2.62　直线与弧线结合的不规则面在二维设计中的运用

图 2.63 偶然面在广告设计中的运用

图 2.64 偶然面在平面设计中的运用

（3）不规则形的面：由曲线、直线围成的复杂的面，其个性复杂，同一形态可因观察环境和观察主体的主观心态的不同而产生理解上的变化，可表现较为复杂的情绪。不规则形融入了圆、方、角等多种因素，其表现的多少可倾向于不同的视觉印象。（见图2.65至图2.67）

图2.65　不规则形的面（一）

图2.66　不规则形的面（二）

图2.67　不规则形的面在海报设计中的使用

2. 黑白图底关系

形的错觉,使一个图像产生了阴形和阳形的关系图。黑白图底关系在各种类型的设计中用途都很大,比如海报设计、室内的立面设计等。

黑白图底的"底"指的是支撑画面的背景部分,与所衬托出的图形共边缘线,而黑白图底的"图"是图面要表现的正像,"底"就是负像。但在黑白图底关系中,存在着黑与白所表现的相对性。黑与白互为图底。由观者来分析判断。(见图2.68至图2.71)

图2.68 黑白图底关系作品

图2.69 黑白图底关系在二维设计中的运用(一)

图2.70 黑白图底关系在二维设计中的运用(二)

图 2.71　黑白图底关系练习(学生作品)

练 习 题

1.题目:面的练习——对黑、白方形进行分割练习,寻找新的面积、空间关系。
2.理论:点、线、面的关系,面的视觉特性,黑白图底关系。
3.要求:
(1)数量:12 张(10 cm×10 cm)。
(2)二维色彩设计范围控制在 1～3 个单色,以黑白为主色调。
4.规格:如图 2.72 所示。

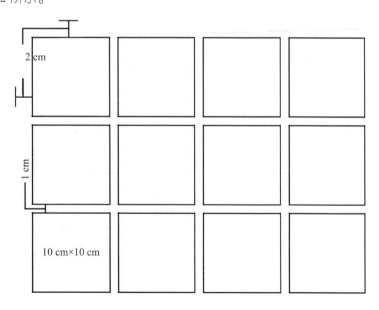

图 2.72　面的练习规格

5.作品范例:如图 2.73 所示。

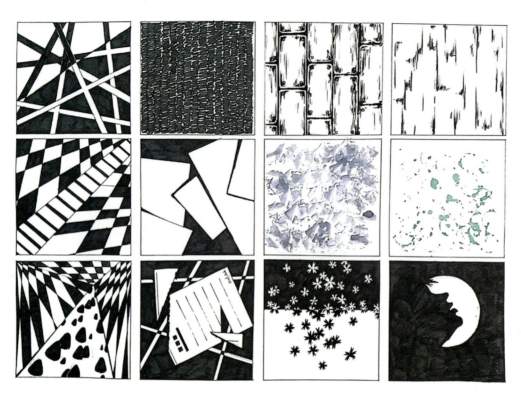

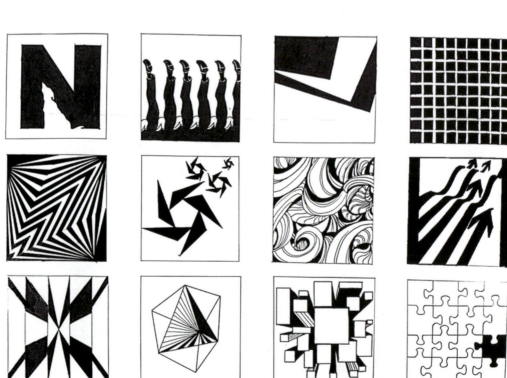

图 2.73　面的练习作品范例

续图 2.73

6. 学生习作:如图 2.74 所示。

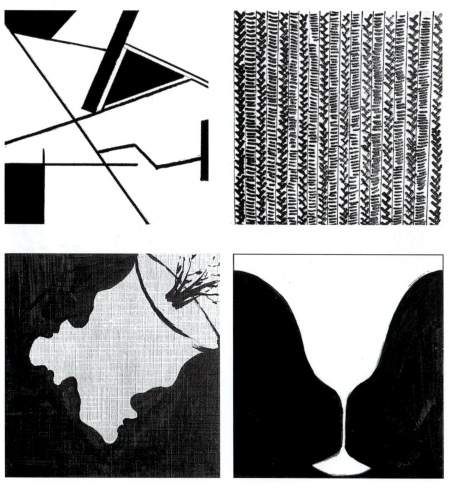

图 2.74　面的练习学生习作

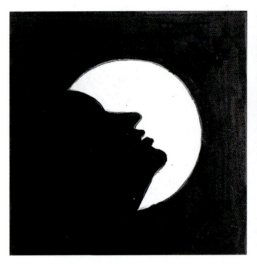

续图 2.74

续图 2.74

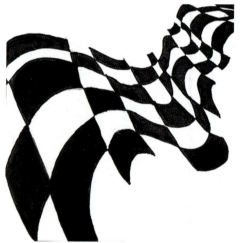

续图 2.74

续图 2.74

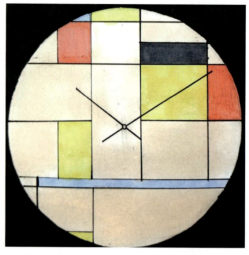

续图 2.74

第四节 图形与空间

一、图形与空间的关系

 空间是与时间相对的一种物质客观存在形式,由长度、宽度、高度、大小表现出来。二维平面设计中的空间与真实生活中的空间是完全不同的,它不具备空间的三维属性,只具有长和宽两个维度;但可以利用点、线、面的关系属性来使其构筑成为一个二维平面性的三维空间。这就要求我们必须掌握好点、线、面的设计法则及其视觉特性,通过合适的视觉表达方式及各类二维设计基本形的使用,来创建三维立体空间。除了会使用手绘技法表达传统形式的二维设计之外,还应该掌握使用计算机软件的方式来表达自己的设计

思路。（见图 2.75 至图 2.77）

图 2.75　点、线、面的关系在建筑空间中的体现

图 2.76　使用计算机软件制作的线条表现空间感

图 2.77　生活中的线与空间

二、图形与空间的二维设计表达

一般情况下，二维设计可以通过手绘、计算机软件、数码相机或是三者相结合的方式来表达。不同方式的使用，能让设计师更好地体会时代的进步给他们带来的便利。设计师可以使用不同的表达方式来表现自己的设计思路，多样化的表现方式也是设计师需要掌握的技能。

1. 计算机软件制作的图形与空间表达

现代科学技术给设计师带来了便利的表达工具和技术，这些不断更新的工具和技术也为设计师提供了更有弹性的表达空间。与传统手绘相比，使用计算机软件技术来表达图形有其便利性，比如可以撤回到上一步，可以不断修改，是一种相对环保的表达方式。但是它没有手绘表达的偶然性和感性。（见图2.78）

图2.78　使用计算机软件与手绘表达的空间图形对比

2. 手绘的图形与空间表达

相较于计算机软件表达而言，手绘表达的最大优势就是即兴、感性、激情。这种激发主观能动性的表达方式是计算机软件理性表达技法模拟不来的。也正是这种特性，使手绘表达成为一种享受和乐趣。（见图2.79）

图2.79　手绘的图形与空间表达

练 习 题

1.题目:图形与空间的练习。

2.理论:利用点、线、面的视觉特性及基本形的特征,使用不同技法设计图形与空间(计算机软件、手绘及摄影不限)。

3.要求:

(1)规格:10 cm×10 cm。

(2)设计范围控制在 1~3 个单色,以黑白为主色调。

(3)材料、形式、创作手法不限,可以拼贴、拓印。

4.作品范例:如图 2.80 所示。

图 2.80　图形与空间的练习作品范例

续图 2.80

第五节 图形与肌理

一、图形与肌理的关系

肌理是指物体表面的组织纹理结构,即各种纵横交错、高低不平、粗糙平滑的纹理变化,是表达人对设计物表面纹理特征的感受。

"肌"指表肤,"理"指纹理、质感、质地,如干与湿、平滑与粗糙、软与硬等。在图形创作中肌理的变化与差异直接反映出质与质、形与形的相互差异。在二维平面设计中肌理与形态是相互依托的。

肌理存在于生活中的方方面面,它既微观又宏观。从表现来看,肌理是一种通过微观的形来表达不同氛围、不同面积和体积、不同质感的属性。从实质来分析,肌理又是一个物体物质化的表达方式,通过这种肌理的发散性表达,物体能迅速地被判断、被使用。

二、图形与肌理的二维设计表达

图形与肌理在二维设计中的表达是多样化的,与空间一样,可以使用传统的多种材料技法、手绘技法、摄影以及计算机软件制作。每种表达方式都有其特点,表达出的图形也都有其表达途径和目的,无所谓哪种更优。(见图2.81至图2.90)

图2.81 玻璃的肌理

图 2.82　植物的肌理(一)

图 2.83　植物的肌理(二)

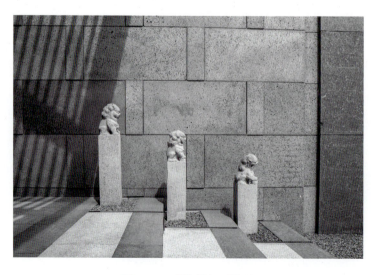

图 2.84　建筑的立面肌理

图 2.85　绘画作品中的肌理

图 2.86　织物的肌理

图 2.87　麻、藤的肌理

图 2.88　计算机模拟丝的肌理

图 2.89 计算机软件表达建筑材料的肌理

图 2.90 计算机软件表达螺旋肌理

练 习 题

1.题目:图形与肌理的练习。

2.理论:利用点、线、面的视觉特性及基本形的特征,使用不同技法设计图形与肌理(多种材料,计算机软件、手绘及摄影不限)。

3.要求:

(1)规格:10 cm×10 cm。

(2)设计范围控制在 1~3 个单色,以黑白为主色调。

(3)材料、形式、创作手法不限,可以拼贴、拓印。

4.作品范例:如图 2.91 所示。

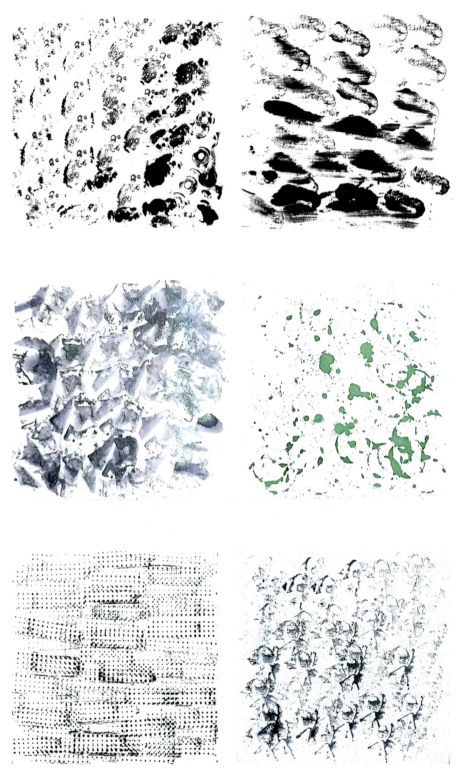

图 2.91 图形与肌理的练习作品范例

第六节 图形与骨格

一、骨格的含义

骨格就是构成图形的骨架、框架,是为了将图形元素有秩序地进行排列而画出的有形或无形的格子、线、框。二维平面设计中的骨格是基本形依附的对象,通过控制基本形的位置和变化方式来发挥自己的作用。因此,骨格本身的构成和排列方式会直接影响到基本形的组合,从而影响整个画面的效果。(见图2.92)

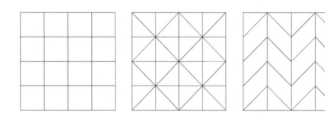

图2.92　骨格框架

二、骨格的分类

骨格从排列规律上来分,可分为规律性骨格与非规律性骨格。

规律性骨格以严谨的数列方式构成。如重复骨格、渐变骨格、发射骨格等,其构成形式都是有规律的。(见图2.93)

图2.93　规律性骨格

规律性骨格中构成框架的骨格线排列有明显的规律可循,符合严谨的数学关系。基本形按照骨格线上的对应位置有序排列,有强烈的秩序感。(见图2.94和图2.95)

非规律性骨格以自由性的编排构成,没有特定的排列方式。(见图2.96)

图 2.94　规律性骨格二维设计范例

图 2.95　规律性骨格建筑设计实例

 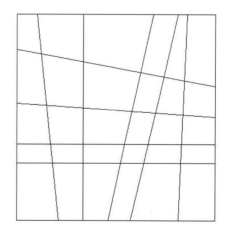

图 2.96　非规律性骨格

非规律性骨格没有严格而精确的骨格线，基本形在非规律性骨格中的位置比较自由，主要依据作者的构思来排布，具有较大的随意性。规律性骨格经过调整和变化也可以变得没有规律，基本形的排列也随之而变得没有规律，从而演变成非规律性骨格的构图。（见图2.97和图2.98）

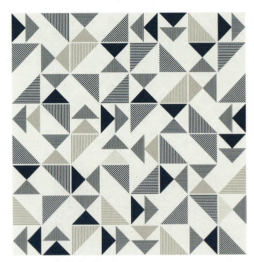

图2.97　非规律性骨格二维设计范例

图2.98　非规律性骨格建筑设计实例

练 习 题

1.题目:图形与骨格的练习。

2.理论:利用骨格分类及其设计特性和基本形的特征,使用不同技法设计图形与骨格(多种材料,计算机软件、手绘及摄影不限)。

3.要求:

(1)规格: 10 cm×10 cm。

(2)设计手段、材料、形式、创作手法不限。

4.作品范例:如图 2.99 所示。

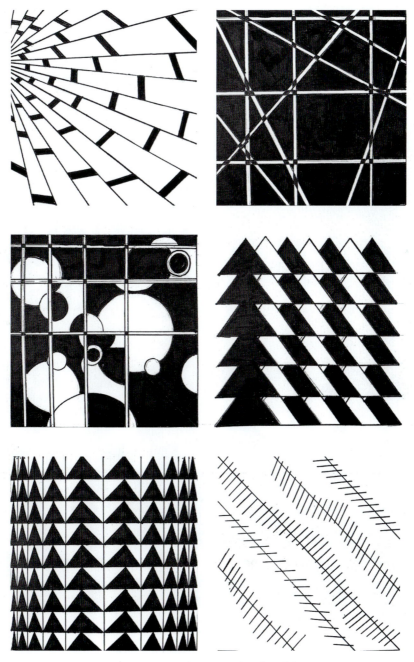

图 2.99　图形与骨格的练习作品范例

二维设计基础

续图 2.99

续图 2.99

续图 2.99

第七节 图形与构图

一、构图的含义

构图是为了表现作品的主题思想和美感效果,在一定的空间,安排和处理人、物的关系和位置,将个别或局部的形象组成艺术的整体。在中国传统绘画中构图称为章法或布局。

二维设计中的图形与构图就是在一个平面上处理好三维空间——高、宽、深之间的关系,以突出主题,增强艺术的感染力。好的构图使图形主次分明,主题突出,赏心悦目。

二、构图原则

构图原则包括对称、重复、近似、渐变、特异、密集、发散、比例、分割等。

1. 对称构图

对称就是图形的一半通过对折或旋转的方式,能够与另一半重合。通过对折能重合的称为轴对称,通过旋转能重合的称为中心对称。对称的形式在日常生活中随处可见,被认为是稳定而和谐的构图方式。(见图 2.100 至图 2.102)

2. 重复构图

重复就是同样的图形再次或多次反复出现。在二维设计中,重复构图是将基本形按一定规律有秩序地排列组合,从而形成统一的画面。构图中的两个主要因素是骨格和基本形。同一基本形在画面中反复出现,就构成重复构图。(见图 2.103)

图 2.100　对称图形

图 2.101　空间中的对称构图

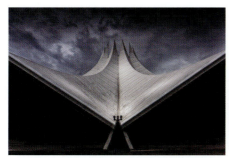

图 2.102　建筑设计中的对称构图

图 2.103　重复构图

3. 近似构图

所谓"近似"是指图形有相近、相似的共同特征,这种特征可能体现在图形的形状、色彩或肌理质感上。如果两个图形的特征过于趋同,差别非常细微而不明显,会让人产生重复的感觉;反之,如果区别过于明显,相似度太低,则会让人无法联想到两个图形之间的联系,从而失去近似的属性。(见图 2.104)

图 2.104　近似构图

4. 渐变构图

渐变就是图形产生连续的、有规律的变化。构图中要把握图形想要表达的发展过程,使观者找到变化规律,强调联系。(见图 2.105)

图 2.105　渐变构图

5. 特异构图

特异又称变异、突变等。特异的个体会在形状、色彩、方向、肌理等方面与所在群体的其他个体有明显的区别,产生"鹤立鸡群"的效果,从而达到突出个体、引起关注的目的。一般说来,群体的数量越多,变异的数量越少,变异的特征越明显,那么特异的效果就会越显著。(见图 2.106)

图 2.106　特异构图

6. 密集构图

密集就是基本形在画面中仿佛受到了某种力量的吸引,从而向一个点或一条边聚集。排列越紧密的地方越容易吸引人们的视线,越容易形成画面的焦点。密集效果的形成要求基本形要有一定的数量,并且面积、体量应该较小,疏密有致地分布在画面中。(见图 2.107)

图 2.107　密集构图

7. 发散构图

发散是指基本形围绕一个或多个中心,向四周发散、辐射的构成。在构图中发散的中心点便是发散构成的力量源,是最容易引起人注意的焦点。(见图 2.108)

8. 比例构图

比例通常指物体之间形的大小、宽窄、高低的关系。自然界的一切事物都有其自身的比例。最著名的

图 2.108 发散构图

黄金比例是指将整体一分为二,较大部分与整体部分的比值等于较小部分与较大部分的比值,其比值约为 0.618,这个比例被公认为是最能引起美感的比例。(见图 2.109)

图 2.109 比例构图

9. 分割构图

分割就是将本来完整的画面切割开来,变成若干个独立的小部分,每个小部分可以按画面的主题填入

不同的内容。由于切割后的各部分大小和位置关系不同,填入的内容和色彩不同,有些部分就变得比较醒目,突出于其他部分,成为画面的视觉中心。(见图2.110和图2.111)

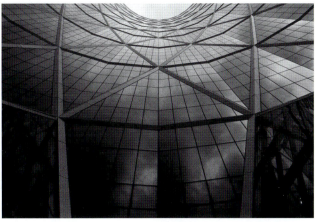

图 2.110　分割构图

图 2.111　电影海报中分割构图的使用

练 习 题

一、练习图形与构图

1. 题目:图形与构图的练习。

2. 理论:运用图形与构图的理论知识,以一个基本元素进行构图练习(多种材料,计算机软件、手绘及摄影不限)。

3. 要求:

(1)规格：10 cm×10 cm。

(2)设计手段、材料、形式、创作手法不限。

4. 作品范例:如图2.112所示。

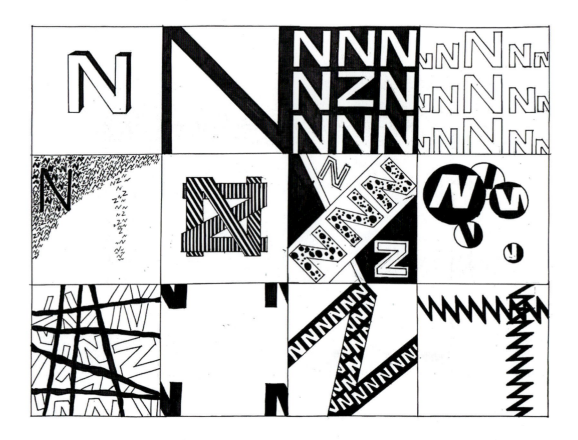

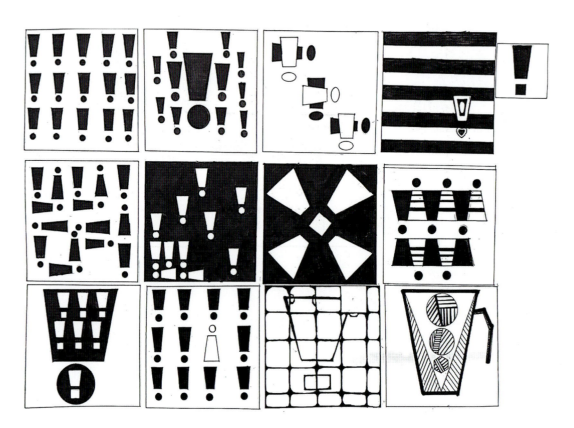

图 2.112　图形与构图的练习作品范例

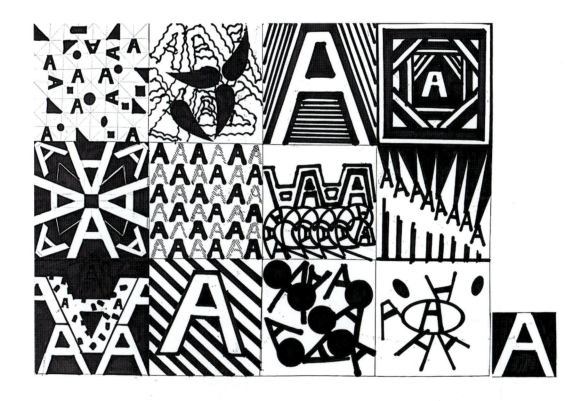
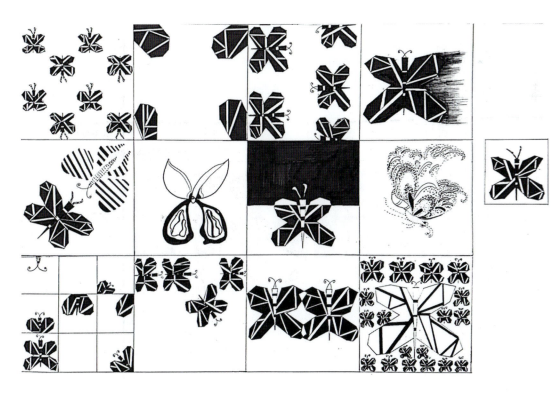

续图 2.112

二、综合练习

1.题目:二维设计理论实践综合练习。

2.理论:综合运用二维设计基本元素、肌理、空间、骨格、构图等理论知识,以一个纸杯的表面为载体进行构图练习。

3.作品范例:过程照片如图2.113所示,作品范例如图2.114所示。

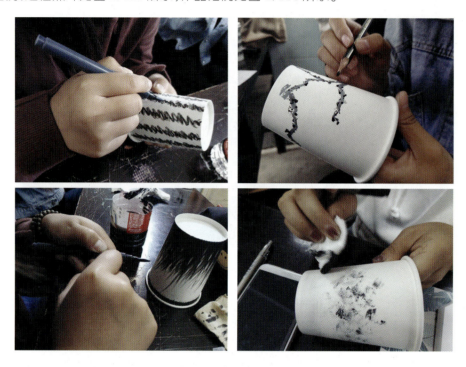

图2.113　二维设计理论实践综合练习过程照片

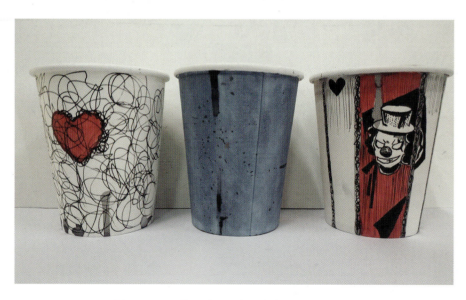

图2.114　二维设计理论实践综合练习作品范例

二维平面设计的基本元素　第二章

续图 2.114

续图 2.114

Erwei Sheji Jichu

第三章
二维色彩设计

> **教 学 目 的**

掌握色彩的分类以及色彩的三要素,重点掌握色彩的色相对比、明度对比、纯度对比,在充分理解色彩属性的基础上,进行设计运用;认识色彩的调和方式并细心观察生活中的色彩调和。

> **教学要求及难点**

综合二维平面设计中点、线、面等基本元素与色彩的色相对比、明度对比、纯度对比以及色彩调和的理论,进行计算机综合设计。

第一节
色彩的分类

二维色彩设计,是从人对二维色彩的知觉和心理效果出发,用科学分析的方法,把复杂的二维色彩现象还原为基本要素,利用二维色彩在空间、量与质上的可变幻性,按照一定的规律去组合各构成之间的相互关系,再创造出新的二维色彩效果的过程。

一、色彩的认识

色彩是人的眼睛受到光的刺激向大脑传递的一种信号,是物体对色光反射的一种视觉效应。

没有光就没有色彩。色彩是物体因吸收和反射光量的不同,而呈现出复杂颜色的一种自然现象,与人的眼、脑及生活经验有关。物体在光源照射下,某一波长的入射光与物体本身的特性相符时,物体就吸收此波长的入射光,而将剩余的色光反射出来,显现出物体的色彩。不同的物体因分子及原子结构不同而呈现不同的颜色,所以物体表面形成色彩的原因是物体对光的选择性吸收与反射不同。(见图3.1)

17世纪后半叶,英国物理学家牛顿通过三棱镜折射原理,将一束由小孔引入暗室的太阳光折射到白色屏幕上,出现了一个由各种颜色的圆斑组成的图像,颜色的排列顺序是红、橙、黄、绿、青、蓝、紫,即光谱,光谱偏离最大的一端是紫光,偏离最小的一端是红光。(见图3.2)

二、色彩的分类

在二维设计中,大多数时候都是通过色彩的混合使用来达到需要的设计效果的。按照色彩的混合进行分类,可以将色彩分为两大类:第一大类包括原色、间色及复色;第二大类包括无彩色、有彩色及特别色。

1. 原色、间色及复色

原色是指红、黄、蓝3种色彩,这3种色彩无法由其他颜色调配出来,具体指品红、柠檬黄和湖蓝。(见图3.3)

图 3.1 色彩的认识

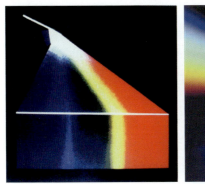

图 3.2 七色光谱

　　间色是指两种原色混合后的色彩,又称为二次色。把三原色中的红色与黄色等量调配就可以得出橙色,把红色与青色等量调配得出紫色,而黄色与青色等量调配则可以得出绿色。(见图3.4)

　　复色也称三次色,是指原色与间色相调或间色与间色相调而成的颜色,在色相环中处于原色和二次色之间。复色千变万化,是最丰富的色彩家族,包括了除原色和间色以外的所有颜色。(见图3.5)

2. 无彩色、有彩色及特别色

无彩色是指黑色、白色、灰色,这里的灰色指的是由白色与黑色混合而成的各种明暗层次的灰色。(见图 3.6)

图 3.3　原色　　　　　　图 3.4　间色　　　　　　图 3.5　复色　　　　　　图 3.6　无彩色空间设计

无彩色只有明度的变化,即我们常说的明暗,其中白色明度最高,黑色明度最低。明度从白色开始按逆时针方向排序为:白、亮灰、浅灰、亮中灰、中灰、灰、暗灰、黑灰、黑。在某一种颜料中加入白色明度提高,加入黑色则明度降低。无彩色与其他任何色彩搭配都很和谐。以无彩色为基调的设计中常会增加较饱和的有彩色,打破黑、白、灰色调的沉闷感。无彩色与有彩色的搭配具有时尚、简洁的现代设计感,这样的搭配涉及设计的各个领域。(见图 3.7)

图 3.7　无彩色与有彩色的搭配

有彩色包括红、橙、黄、绿、青、蓝、紫以及由它们混合所得的所有色彩。一般,我们所说的色彩,是指除了黑、白、灰这些无彩色之外的所有颜色,是一般概念上的色彩的范围。换言之,除了黑、白、灰之外的所有颜色都可以称为有彩色。(见图 3.8)

有彩色具有色相、纯度和明度三大特征(也称为色彩的三要素,将在本章第二节做详细的阐述)。

图 3.8　二维设计中的有彩色

为了适应现代艺术设计的需要,出现了一种独立于上述两种颜色之外的颜色,称为特别色,又称单独色,如金色、荧光色、银色等。特别色具有特殊的视觉效果,有别于无彩色和有彩色,它丰富了二维设计的色彩效果。(见图 3.9)

图 3.9　二维设计中的特别色

练 习 题

1. 题目:徒手绘制 12 色相环或 24 色相环。
2. 理论:色彩的分类。
3. 要求:

(1)材料:素描纸或者卡纸、水粉颜料。

(2)规格:20 cm×20 cm。

(3)准确选择三原色。

(4)间色和复色填涂时,应先在调色盒中调好再填涂,切忌边填边调。

(5)注意颜料与水分的比例,以颜料在笔尖上刚好挂住而不快速下滴为最佳,保证颜色填涂均匀。

(6)构图比例适当,画面整洁、美观。

4. 例图:如图 3.10 所示。

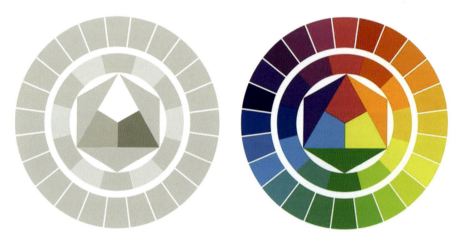

图 3.10 色相环例图

5. 绘制步骤:

(1)在 12 色相环或 24 色相环对应位置填涂三原色。

(2)将三原色两两相调得到 3 个间色,填涂间色。

(3)在 12 色相环或 24 色相环对应位置填涂复色。

第二节
色彩三要素

任何一种色彩都具有色相、明度和纯度,而且这三者又相对独立。要完整地描述一种色彩,必须依赖这三者的性质。通过描述某种颜色的色相、明度、纯度来定义某种色彩,赋予色彩的属性特征。明度表达了色彩的深浅,色相体现着色彩的外在特征,纯度表达着色彩的内在品格。

一、色相

色相是指色彩的相貌。在可见光谱上,人的视觉能感受到红、橙、黄、绿、青、蓝、紫这些不同特征的色彩。色相体现着色彩外向的性格,是色彩的灵魂。

为了让使用的人能清楚地看出色彩平衡关系和调和以后的结果,根据前面所提及的太阳光谱中的色彩做成了色相环。

常用的12色相环是由原色、间色和复色组合而成的。色相环中的三原色是红、黄、蓝,它们彼此势均力敌,在环中形成一个等边三角形。间色是橙、紫、绿,处在三原色之间,形成另一个等边三角形。红橙、黄橙、黄绿、蓝绿、蓝紫和红紫六色为复色。

色相环按颜色细分的程度不同,可分为12色相环、24色相环、36色相环、48色相环等。(见图3.11)

"色"和"色相"不是等同的概念。如红色中加入了不同分量的白色,可显现出粉红色、桃红色等不同色彩,但它的色相仍旧是红色。(见图3.12)

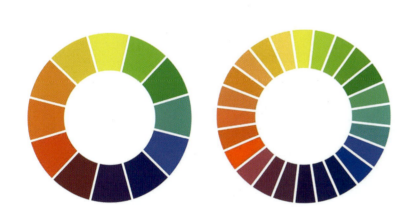

图3.11　12色相环与24色相环　　　　　　　图3.12　不同分量的白色与红色组合

二、明度

明度涉及颜色"量"方面的特征,在无彩色中,明度最高的色为白色,明度最低的色为黑色,中间有一个从亮到暗的灰色系列。在有彩色中,明度表达着色彩的深浅,任何一种颜色都有着自己的明度特征。

明度是指色彩所显示的明暗、深浅程度,主要取决于光的反射强度。明度可以脱离色相和纯度单独存在。同一色相,因受光强度的不同,明度不同。明度对配色的光感、清晰程度、心理感受起关键作用。

不同色相对光的反射强度不同,也会呈现不同的明度。

处于可见光谱中心的黄色,明度最高;处于中间位置的红色和绿色,明度居中;处于光谱边缘的紫色明度最低。(见图3.13)

如果某种色彩中加入的白色增多,对光的反射度提高,色彩的明度就随之提高;如果加入的黑色增多,对光的反射度降低,色彩的明度就随之降低。(见图3.14和图3.15)

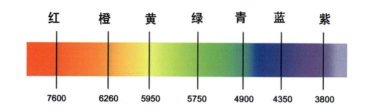

图 3.13　可见光谱由黄到紫,明度逐渐降低

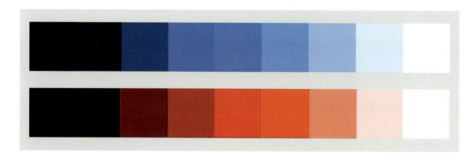

图 3.14　红、蓝色明度变化示意图

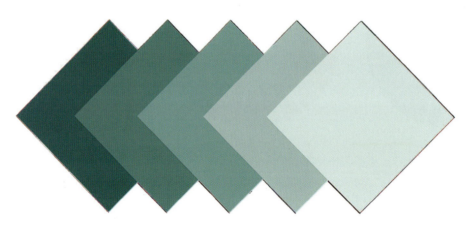

图 3.15　明度变化的绿色

三、纯度

　　纯度指的是色彩的鲜浊程度,它取决于一种颜色波长的单一程度。人们视觉能辨认出的有色相感的色,都具有一定程度的鲜艳度。纯度体现了色彩内在的品格,同一个色相,即使纯度发生了细微的变化,也会立即带来色彩性格的变化。

　　纯度是指色彩纯净、饱和的程度。原色纯度最高,间色次之,复色纯度最低。

　　色彩的纯度一般指直接从颜料管里挤出尚未经过任何调配的颜色,也称为饱和度。光色中的红、橙、黄、绿、青、蓝、紫都是高纯度的色彩。色彩纯度越高,视觉效果越强烈。(见图 3.16)

　　在同一色相中,加入的其他色彩越多,纯度越低;色彩之间混合的次数越多,纯度越低。在色彩中分别

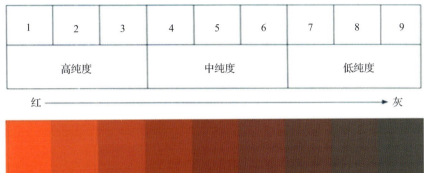

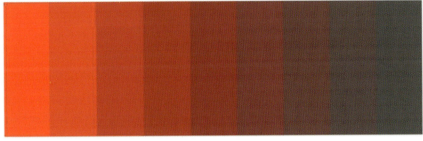

图 3.16 色彩的纯度渐变

添加白色和黑色都可以降低色彩的纯度,但前者明度增加,后者明度减弱。根据色相环的色彩排列,相邻色相混合,纯度基本不变。(见图 3.17)

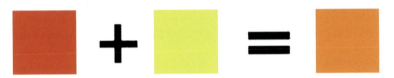

图 3.17 红黄相混合所得的橙色

对比色相混合,最易降低纯度,以至成为灰暗色彩。色彩的纯度变化,可以产生丰富的强弱不同的色相,而且使色彩产生韵味与美感。(见图 3.18)

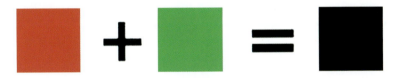

图 3.18 红绿混合成为黑色

纯度仅是对有彩色而言的,黑、白、灰是无彩色,纯度等于零。换言之,无彩色没有纯度的概念,只有明度高低之说。对于色彩而言,即便是细微的纯度变化,也会带来完全不同的视觉效果。(见图 3.19 和图 3.20)

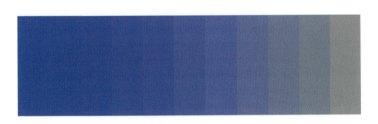

图 3.19 蓝色纯度变化示意图　　　　　　　　图 3.20 不同纯度的红色

练 习 题

一、色彩推移制作练习

1. 题目:色相、明度、纯度推移制作练习。
2. 理论:色彩的认识及分类,色彩三要素。
3. 要求:

(1)材料:素描纸或者卡纸、水粉颜料。

(2)规格:20 cm×20 cm。

(3)色相推移使用全色相进行推移变化练习,在相应的图形上表现色相渐变的视觉效果。明度推移使用一种颜色进行明度推移,在相应的图形上表现明度渐变的视觉效果,明度推移的色阶要超过12层色阶。纯度推移使用一个纯度较高的色相向中性灰色进行推移变化练习,在相应图形上表现纯度渐变的视觉效果,纯度推移色阶要超过10层色阶。

(4)先设计好适合推移的图形,将调制好的色彩按照图形上色,形成色相渐变的效果。

(5)注意颜料与水分的比例,以颜料在笔尖上刚好挂住而不快速下滴为最佳,保证颜色填涂均匀。注意图形的整体感。在上色时力求色彩均匀、等色阶地渐变,能够表现出一定的层次、空间感将更好。

(6)构图比例适当,画面整洁、美观。

4. 例图:如图 3.21 所示。

图 3.21 色相、明度、纯度推移制作练习例图

二、色彩推移计算机制作练习

1. 题目:色相、明度、纯度推移计算机制作练习。
2. 理论:色彩的认识及分类,色彩三要素。
3. 要求:

(1)规格:40 cm×40 cm。

(2)综合使用色彩三要素的特征进行推移变化练习,在相应的图形上表现色相、纯度、明度渐变的视觉效果。

(3)先设计好适合推移的图形,自选图案1~3张,利用 Photoshop 填充工具完成色相推移、明度推移、纯

度推移练习。要求色彩搭配和谐、有美感,精度为150像素。

4.例图:如图3.22所示。

图3.22 色相、明度、纯度推移计算机制作练习例图

第三节 色彩的对比

一、色相对比

色相对比是指两种及两种以上的色彩，在同一时间和空间内，因色相差别产生的色彩对比效果。它是色彩对比的一个根本方面，其对比强弱程度取决于对比色相在色相环上的距离（角度），距离（角度）越小对比越弱，反之则对比越强。

1. 无彩色对比

无彩色对比是指黑与白、黑与灰、中灰与浅灰，或白与灰、深灰与浅灰等之间的对比。无彩色对比因没有色相因素，故给人大方、庄重、高雅和现代感，但也易产生过于素净的单调感。（见图3.23）

图 3.23　无彩色对比

2. 无彩色与有彩色对比

黑与红、灰与紫、黑与黄、白与黄、白与蓝、灰与蓝等的对比效果既大方又活泼。无彩色面积大时，偏于高雅、庄重；有彩色面积大时，活泼感增强。（见图3.24）

3. 同种色相对比

同种色相对比是指同色相的不同明度或不同纯度色彩进行的对比。

图 3.24　无彩色与有彩色对比

　　选择色相环中相距 30°以内的两三个同类色相的色彩,或选择相同色相并通过在同一色彩中加入白色、灰色和黑色,形成明暗、深浅变化的几个色彩进行组合,这样搭配出的色彩因色彩共性高很容易达到协调的效果。如蓝色与浅蓝(蓝+白)色对比,橙色与咖啡(橙+灰)色、绿色与粉绿(绿+白)色或墨绿(绿+黑)色等的对比,其对比效果让人感觉统一、含蓄、稳重。

　　同类色相搭配出的色彩统一性很高,但需要引起重视的是,相对单一的色彩搭配属于比较弱的色组,容易缺乏色彩的层次感。所以,在同类色相的色彩方案设计时,应通过明度和纯度变化增强各色彩间的明暗层次差距,追求简洁、明快、优雅的感觉。(见图 3.25)

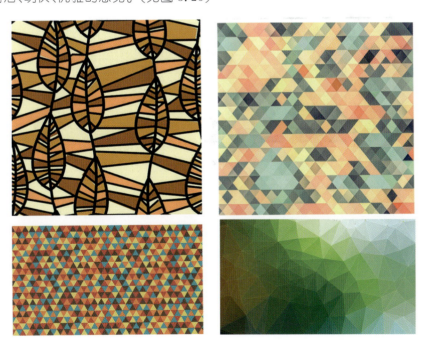

图 3.25　同种色相对比

4. 无彩色与同种色相对比

白色与深蓝色或浅蓝色、黑色与橘色或咖啡色等的对比,其效果综合了无彩色与有彩色对比、同种色相对比两个类型的优点,即大方、活泼、稳定、具有层次感。同种色相对比中加入无彩色,能够打破原有的沉闷,增加画面的活泼气氛。(见图 3.26)

图 3.26　无彩色与同种色相对比

二、明度对比

明度对比是指色彩明暗程度的对比。两种以上色相,由于色彩明暗程度的不同而形成的色彩对比效果称为明度对比。对于画面中的色彩层次与空间关系的表现,色彩明度对比能起到重要作用,是决定色彩方案感觉是否明快、清晰、沉闷、柔和、强烈、朦胧的关键。(见图 3.27)

就色彩本身而言,黄色的明度比较高,蓝紫色明度比较低,其他则属于中间明度的色彩。将相同的色彩放在黑色和白色上,比较色彩的感觉,会发现在黑色上的色彩感觉比较亮,放在白色上的色彩感觉比较暗,明暗的对比效果非常强烈,能对调色结果产生很大的影响。

明度是人类分辨物体色最敏锐的色彩反应。明度分为高明度、中明度和低明度三类。明度对比的强度取决于色彩的明度等差色级数,人们常习惯用音乐上的调来比喻色彩的明度对比类型,深浅反差对比越大的"调"越高,反之则"调"越低。通常把 1~3 划为低明度区,4~7 划为中明度区,8~10 划为高明度区。(见图 3.28)

二维设计中依据配色中的色彩明度差异大小,明度对比可分为同明度对比、类似明度对比、中差明度对比、对比明度对比四个大类。

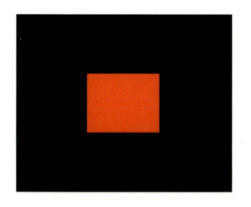
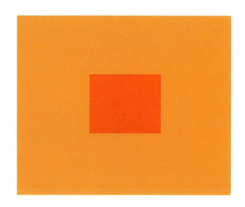

图 3.27　黑底上的红色更显明亮

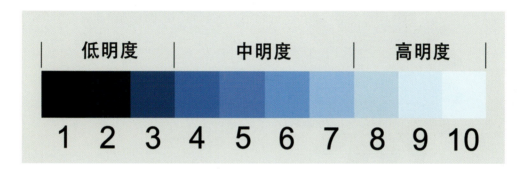

图 3.28　明度变化色阶

1. 同明度对比

同明度对比是指明度相同的色彩组合。同明度的配色缺乏明暗的变化,需采用色相和纯度变化的方式来避免色彩搭配中的呆板感。

画面中各个色彩均采用同一明度,但色相的变化,使画面具有了色相之间的对比。(见图 3.29)

图 3.29　同明度对比

2. 类似明度对比

类似明度的配色是指配色中的色彩明度差异小于 3 个阶梯,明暗差小、距离短、对比高,称为短调。该配色比同明度配色更富于变化,同时 3 个阶梯差以内的明度变化保证了视觉效果的稳定性。(见图 3.30)

图 3.30 类似明度对比

3. 中差明度对比

中差明度的配色是指配色中的色彩明度差异介于 3 到 5 个阶梯差之间。色彩间较大的明度差使该明度的配色能够形成强烈的明度差别,构成一定的空间感和视觉冲击力。(见图 3.31)

图 3.31 中差明度对比

4. 对比明度对比

对比明度的配色是指配色中的色彩明度差异大于 5 个阶梯差。大差异的明度对比形成强烈的视觉冲击力,具体实施过程中要特别关注各明度色彩的面积分布,以达到整体效果协调。这类配色方案明度差别大,

强烈的明度差别使画面给人留下深刻的印象。(见图 3.32)

图 3.32　对比明度对比

三、纯度对比

两种以上色彩组合后,因纯度之间的差别形成的对比称为纯度对比。它是色彩对比的另一个重要方面,但因其不如色相对比和明度对比的视觉效果直观,容易被忽略。

在色彩设计中,色彩的纯度越高,色彩的视觉效果越强越烈,视觉冲击力越强;纯度越低,色彩越显朴素而典雅、安静而温和,独立性、冲突性越弱。纯度对比是决定色调感觉华丽、高雅、古朴、粗俗、含蓄与否的关键,其对比强弱程度取决于色彩在纯度等差色标上的距离,距离越长对比越强,反之则对比越弱。

黑色背景衬托下的红色小方块比灰色背景中的红色小方块显得更明亮。(见图 3.33)

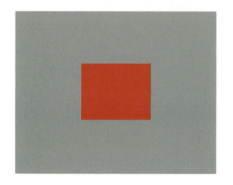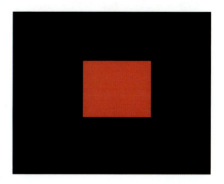

图 3.33　纯度对比

纯度本身的刺激作用不如明度和色相的大,因此纯度变化应该搭配明度变化和色相变化,才能达到较活泼的配色效果。如将灰色至纯鲜色分成 10 个等差级数,通常把 1~3 划为低纯度区,4~7 划为中纯度区,

8~10划为高纯度区。依据配色中的色彩纯度差异大小,纯度对比可分为同纯度对比、类似纯度对比、中差纯度对比、对比纯度对比四大类。

1. 同纯度对比

同纯度配色是将相同纯度的不同色彩搭配在一起形成的一种配色关系。该组合中的色彩具有同一纯度,而在明度和色相上寻求变化,达到理想的配色效果。(见图 3.34)

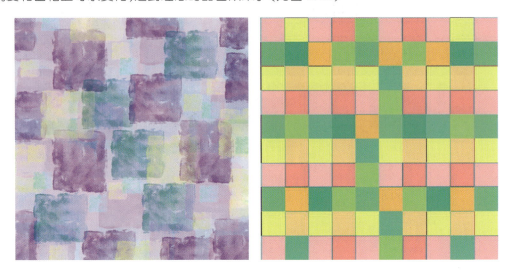

图 3.34 同纯度对比

不同色调会产生不同的色彩印象,将纯色调全部放在一起,由于各种色相的纯度达到了统一,所以画面给人活泼、协调的感觉。

2. 类似纯度对比

纯度相差 3 个阶梯以内的配色为类似纯度配色,即以纯度色调中相邻或接近的两个或两个以上色调搭配在一起的配色。类似纯度配色的特征在于色调和色调之间微小的差异,比统一色调有变化,不易产生呆滞感。(见图 3.35)

图 3.35 类似纯度对比

3. 中差纯度对比

纯度相差 3 到 5 个阶梯以内的配色为中差纯度配色。色彩间较大的纯度差使该纯度的配色能够形成较明确的纯度差别,构成一定的空间感和视觉冲击力。(见图 3.36)

4. 对比纯度对比

纯度相差 5 到 9 个阶梯的配色为对比纯度配色。纯度的对比会引起明度的差别,对比纯度的图像,能够突出高纯度的色彩,形成视觉反差和视觉焦点,从而产生吸引力。(见图 3.37)

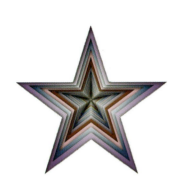

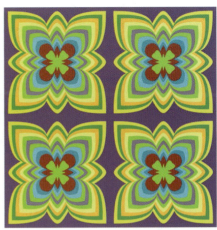

图 3.36　中差纯度对比　　　　　　　　　　图 3.37　对比纯度对比

练 习 题

1. 题目:色彩对比练习。
2. 理论:色彩色相、明度、纯度的对比。
3. 要求:
(1)材料:素描纸或者卡纸、水粉颜料,也可用计算机完成。
(2)规格:20 cm×20 cm。
(3)准确表达色相、明度、纯度的对比。
(4)构图比例适当,画面整洁、美观。
4. 例图:如图 3.38 所示。

图 3.38　色彩对比练习例图

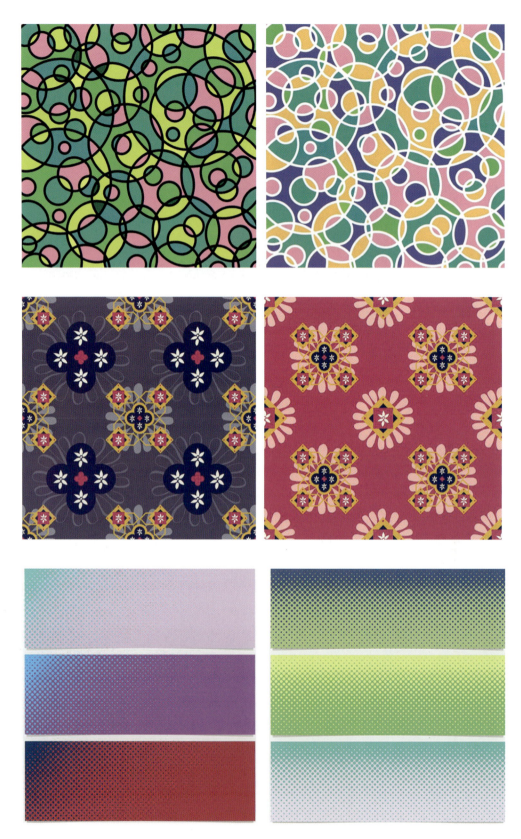

续图 3.38

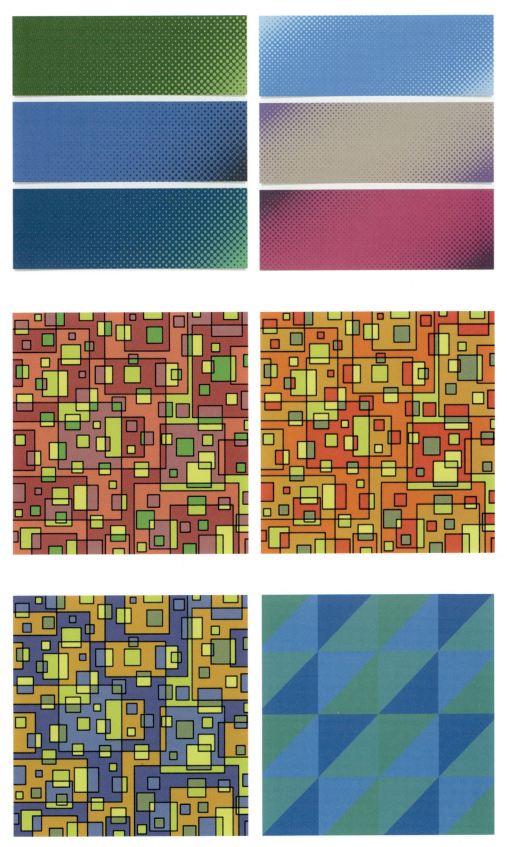

续图 3.38

续图 3.38

续图 3.38

第四节
色彩的调和

　　了解和掌握色彩的属性之后,二维设计中还需要对色彩调和重点掌握。色彩调和有两类方式:一类是为了构成和谐而统一的整体,对对比色彩进行调整与重组;另一类是通过对原有色彩的色相、明度、纯度之间的组合关系进行调节,达到色彩和谐的效果。

　　色彩调和的基本原理就是为不协调增强统一,为统一增强对比。应将色彩对比作为绝对,而将色彩调和作为相对。不要为了追求调和造成缺乏对比,也不能过分强调对比而忽视调和。

一、色彩的统一

二维设计中的色彩统一,是色彩多样性的有序呈现。色彩通过色相、纯度、明度的视觉因素,在统一中寻求对比关系,是需要掌握的色彩统一与调和的基本能力之一。

色彩的统一通常是在色相、明度、纯度三要素中保持某一要素的一致性,并依靠变化其他要素来取得整体色彩的调和。比如,画面中的形象太模糊、对比太弱,可以通过增强各色间的明度对比,使其关系明晰、醒目起来。假如色相对比过分强烈而需达到调和时,则可以通过加强明度或纯度的调节作用来实现。

控制色相差异度,最简单的方式是将色相差异度控制在近似范围内。这种色彩统一调和的方式运用较为广泛,比如室内设计中,可以通过色彩差异度的把握控制整体环境的色彩统一感,达到室内色彩调性的和谐。(见图3.39至图3.42)

图3.39　色相差异度的控制

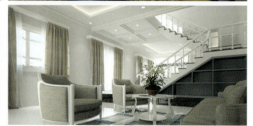

图3.40　室内设计中近似色统一搭配实例

二维设计中色彩的统一方式可以总结为三种:第一种控制色相差异,第二种控制明度差异,第三种控制纯度差异。通过这三种色彩属性的调和达到画面的统一感。(见图3.43)

图 3.41　包装设计中近似色统一搭配实例

图 3.42　产品设计中近似色统一搭配实例

图 3.43　色彩的统一

二、色彩的重复

二维设计中,如果有一组色彩纯度都较高或者互为补色,对比效果会过分强烈,这时可以选择一个类似色或一组对比色进行多次重复,将其添加到原有的对比色彩关系中,其目的是分散视觉注意力,弱化视觉感受,缓和强对比。(见图 3.44)

在色相对比中,除了两色对比,还有三色、四色、五色、六色、八色甚至更多色的对比。多色配色中,主色和其他搭配色之间的关系会更丰富,可能有类似色、中差色、对比色等搭配方式,但无论是哪一种搭配,都由其中的某一种色彩占主导地位,起到色彩重复的作用。

二维设计中,色彩的重复配色方式,主要有三角配色和四角配色两类。

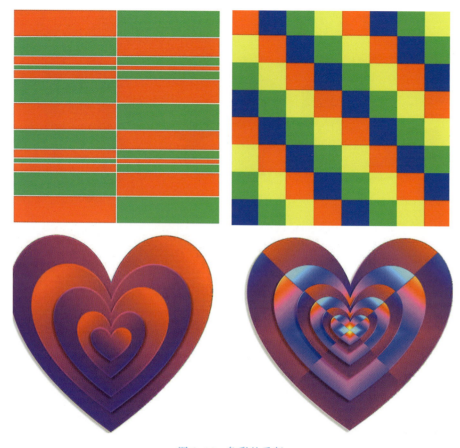

图 3.44　色彩的重复

1. 三角配色法

在色相环中成等边三角形或等腰三角形的三个色相搭配在一起时,称为三角配色。皮特·科内利斯·蒙德里安的作品中以红、黄、蓝三个色相进行搭配使用,是运用三角配色法最具知名度的案例。(见图3.45)

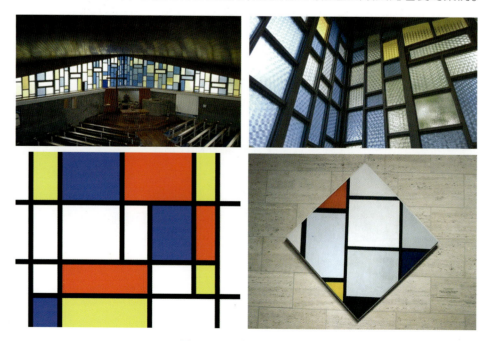

图 3.45　三角配色法作品

2. 四角配色法

四角配色,常见的有红、黄、蓝、绿及红、橙、黄、绿、蓝、紫等色彩组合。在中国传统民间艺术作品的二维设计中,这样的配色很常见,如刺绣、年画等。四角配色法在现实中的利用率较高,常出现在建筑立面、室内设计、地面铺装等二维设计中。(见图 3.46)

图 3.46　四角配色法作品

续图 3.46

三、色彩的形态

1. 形态隔离法

在二维设计中,使用对比强烈的两色辅以点状或线状的第三色将它们隔离,通过形态的改变缓解和削弱对比,增强调和感。通常使用黑、白、灰无彩色以及金、银等特殊色或者绿、紫等中性色进行隔离。某些油画中勾勒轮廓的方式可以借鉴。(见图 3.47 至图 3.49)

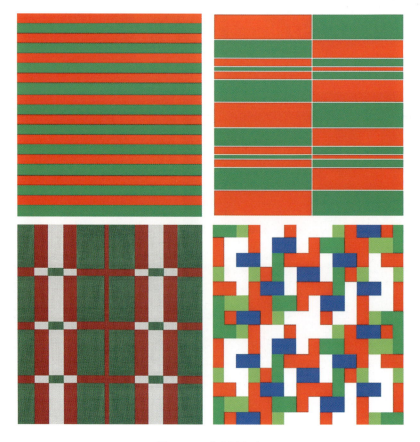

图 3.47　形态隔离法

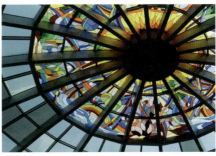

图 3.48　招贴中的形态隔离　　　　　　　　　　图 3.49　建筑中的形态隔离

2. 形态打散及渗透法

在二维设计中如果用到大量的对比色，可以将对比色块打散然后重组，聚集的形态改变为分散形态，将块面性质的形态改变为点、线、小块面等，这些方式都可以削弱色彩间的对比度，起到调和的作用。将存在对比关系的色彩，通过相互渗透，增强各色块之间的联系，达到协调。（见图 3.50）

图 3.50　形态打散及渗透

续图 3.50

3. 面积对比法

二维设计中同一种色彩的面积越大越抓人眼球,而同一种色彩画出的点、线相较大面积的面而言明度低。假设对比色的面积相当,色彩之间往往产生强对比效果,为了在二维设计中进行色彩的调和,可将对比色双方的面积差距拉大,削弱对比,将原有的强对比转变为烘托、强调的效果。(见图 3.51 至图 3.53)

图 3.51　对比色面积对比

图 3.52　包装设计中的色彩面积对比

图 3.53　产品设计中的色彩面积对比

练 习 题

1. 题目：色彩的调和制作练习。
2. 理论：色彩调和的三种方法，即色彩的统一、色彩的重复、色彩的形态。

3.要求:

(1)规格:不限。

(2)综合使用色彩调和的三种方法(色彩的统一、色彩的重复、色彩的形态)进行练习。

(3)灵活运用色彩调和中的各种调和手法,如调整各色彩的面积、色彩重复、色彩隔离、控制色彩明度等,搭配适当的色彩方案,力求整体色彩的协调。要求色彩搭配和谐、有美感,精度为150像素。

(4)留意生活中的色彩调和实例,用手机拍摄,分析它的具体特点,以PPT的形式进行讨论。

4.例图:如图3.54所示。

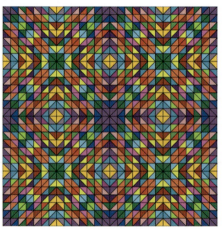

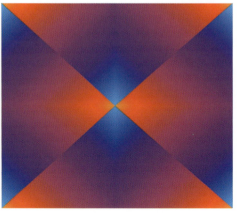

图3.54 色彩的调和制作练习例图

二维色彩设计　第三章

续图 3.54

参考文献
References

[1] 尹定邦. 设计学概论[M]. 长沙:湖南科学技术出版社,1999.

[2] 吴家骅. 环境设计史纲[M]. 重庆:重庆大学出版社,2002.

[3] 宗白华. 美学与艺术[M]. 上海:华东师范大学出版社,2013.

[4] 王雪青,〔韩〕郑美京. 二维设计基础[M]. 3版. 上海:上海人民美术出版社,2008.

[5] 〔日〕朝仓直巳. 艺术·设计的色彩构成[M]. 修订版. 赵郧安,译. 南京:江苏凤凰科学技术出版社,2018.